20 janvier 1858
Exemplaire de Bourdelay père ?

CATALOGUE

D'UNE

IMPORTANTE COLLECTION

DE

TABLEAUX

MODERNES

DONT LA VENTE AUX ENCHÈRES PUBLIQUES AURA LIEU

HOTEL DES COMMISSAIRES-PRISEURS

Rue Drouot, n° 5

SALLE N° 1,

Le Mercredi 20 Janvier 1858,

A 2 HEURES TRÈS-PRÉCISES.

Par le ministère de M° **CHARLES PILLET**, Commissaire-Priseur,
Successeur de M. BONNEFONS DE LAVIALLE,
rue de Choiseul 11,

Assisté de M. **E. WEYL**, Expert, rue Laffite, 15,
Chez lesquels se distribue le Catalogue.

EXPOSITIONS :

PARTICULIÈRE. Le Lundi 18 Janvier, de midi à 5 heures.
PUBLIQUE. Le Mardi 19 Janvier, id.

—

1858

CONDITIONS DE LA VENTE

Elle sera faite au comptant.

Les acquéreurs payeront en sus des adjudications, cinq pour cent applicables aux frais.

LE PRÉSENT CATALOGUE SE DISTRIBUE :

à Paris	Chez M° Charles Pillet, Commissaire-Priseur, rue de Choiseul, 11.
—	M. E. Weyl, Expert, rue Laffitte, 15.
—	Au journal l'Artiste, rue Laffitte, 2.
à Londres	M. Gambart.
à Bruxelles . . .	M. Hollander, marchand de Tableaux.
—	M. Siass, marchand de Tableaux, Longue-Rue-Neuve.
à Rotterdam .	M. Lamme, artiste peintre.
à Amsterdam .	MM. Devries, Junior.

ABRÉVIATIONS

T.	Toile.
B.	Bois.
H.	Hauteur.
L.	Largeur.

Si les ventes de tableaux anciens excitent la curiosité, un intérêt tout aussi grand s'attache aux ventes de tableaux modernes, lorsqu'ils sont choisis avec un soin intelligent et sévère parmi les œuvres des artistes à juste titre aimés du public; au mérite réel des toiles se joint l'avantage de la certitude; les signatures sont authentiques, et leurs auteurs pourraient au besoin les attester. Lorsqu'il s'agit de vieux maîtres, l'expert le plus consciencieux, l'amateur le plus éclairé sont sujets à se tromper ou tout au moins à se faire illusion, la critique hésite souvent à se prononcer ou ne le fait que sous toutes réserves; d'ailleurs, le nombre des vieux tableaux diminue tous les jours, et la chance d'en rencontrer de quelque valeur devient de plus en plus rare. C'est ce qui explique la faveur croissante des ventes d'œuvres contemporaines.

Celle qu'accompagne cette courte préface sera à

coup sûr l'une des plus remarquables que l'on ait vue depuis longtemps; formée à loisir, triée rigoureusement parmi des toiles nombreuses par un homme de goût et d'expérience, elle contient de chacun de nos maîtres illustres ou en vogue un échantillon rare et précieux, où il a donné sinon son talent tout entier, du moins la note tonique de son talent.

Ainsi, pour commencer, M. Eugène Delacroix se présente avec une nouvelle scène de *Convulsionnaires de Tanger*, qui vaut celle qu'on a tant admirée à l'Exposition. Par une des portes de la ville, le cortége hurlant, écumant, trépignant, débouche dans la campagne escorté de dévots en extase devant ces contorsions diaboliques qu'ils croient excitées par l'Esprit-Saint; on ne saurait imaginer avec quelle verve, quelle furie et quelle puissance M. Delacroix a mêlé et tordu ces groupes, et combien son exécution tumultueuse et farouche donne de réalité à cette scène étrange comme un rêve, à laquelle nous ne croirions pas si nous n'avions vu à Blidah les cérémonies des *Aïssaouas* et à Constantinople les exercices des derviches hurleurs. Le fond, d'une grande pureté et d'une calme harmonie, fait contraste avec le désastre des premiers plans, et montre les pittoresques remparts de la ville.

A cette toile importante se joignent trois autres tableaux plus petits, mais d'un mérite non moins grand: une *Odalisque* ou plutôt une femme du Maroc, pour ne pas éveiller une idée turque lorsqu'il s'agit d'un motif africain, nonchalamment couchée, à la mode orientale, sur des piles de carreaux; on sait la magie de couleur

que déploie l'artiste dans ces sujets où sa riche palette déploie ses ressources.

M. Delacroix, outre qu'il est un grand peintre d'histoire, fait, on le sait, les animaux comme Sneyders ou Barye. Son *lion combattant un serpent* a toute la sauvagerie du groupe de bronze qu'on admire aux Tuileries, et sa *Lionne dévorant un Arabe* résume en quelques touches les drames de l'Atlas, si bien racontés par Gérard. L'ongle du lion signe d'une rayure toute puissante ces esquisses farouches.

Ce *Coucher du Soleil*, incendié des tons les plus chauds de la palette, fait tout de suite reconnaître M. Decamps, qui trouve le moyen de vous faire rêver avec un petit cavalier traversant des terrains accentués et d'une valeur puissante que piquent çà et là quelques figurines et quelques maisonnettes basses.

Pour un peintre comme M. Decamps, *un canard* est un excellent sujet; il n'y a pas là de drame, mais quel riche écrin de nuances depuis l'or bleu et le vert-prasin du col jusqu'aux teintes rousses et grises des ailes! Ce canard, de grandeur naturelle, est supérieur aux morceaux les plus achevés de Weeninex et d'Hondekooter. M. Philippe Rousseau pourrait en être jaloux!

Après avoir longtemps subi les rigueurs du jury qu'alarmait son audace de novateur, M. Théodore Rousseau s'est conquis dans le paysage une place que nul ne songe à lui disputer : il a substitué la nature à la convention et peint le ciel, les eaux, les arbres, les terrains tels qu'il les voit et non d'après les pon-

cifs académiques ; c'est un grand crime comme on voit; maintenant les amateurs se disputent avec acharnement ses moindres toiles. Cette vente offre quatre *paysages* de lui comparables à ses meilleurs pour le choix du site, la vérité de l'effet et la finesse du ton.

Le premier représente *une mare dans les bois;* d'un ciel gris de perle tombe un rayon voilé qui tremble et miroite sur l'eau; les arbres, les broussailles, les taillis sont rendus avec un soin et une vérité extrêmes; une barque de pêcheur, quelques bestiaux et leurs gardiens disséminés animent heureusement cette solitude agreste.

Dans le second, une rivière coule parmi les joncs, à travers une prairie bordée de saules, clairsemée de bouquets d'arbres; un hangar couvert de chaume et sous lequel apparaissent des croupes blanches de chevaux, s'élève à la droite du spectateur ; des bateaux sont amarrés à la rive. Il serait difficile de se prononcer entre ces deux chefs-d'œuvre: qui achèterait l'un s'exposerait à regretter l'autre. Le plus sage serait de les acquérir tous les deux, d'autant plus que par la nature du site, et l'harmonie générale de l'effet, ils forment pour ainsi dire pendant. Le peu d'espace que nous pouvons consacrer à cette notice nous empêche de décrire les deux autres où le maître, sous de moindres proportions, se retrouve tout entier.

L'herbagère et grasse Normandie est le royaume de M. Troyon. La vallée de la Touque et la vallée d'Auge lui appartiennent; il a nourri plus de bœufs et de vaches que les plus riches éleveurs, et ses produits, quoiqu'on n'en

puisse tirer ni beafsteacks ni filets, se vendent assurément mieux. Le tableau qu'annonce notre Catalogue est un des plus importants de l'artiste; il représente *une prairie au bord de la Touque*, dont l'eau coule endormie et paresseuse sous un ciel d'été voilé et chaud. Malgré la chaleur, l'herbe épaisse, humide et veloutée, n'a pas perdu sa fraîcheur, et les bestiaux peuvent s'y agenouiller à leur aise. Le centre de la composition est occupé par trois vaches de robes différentes, dont l'une reçoit sur l'épaule un vif rayon de lumière qui argente son poil soyeux et lustré; quelques moutons dispersés dans l'herbe broutent les fleurettes et accompagnent le groupe principal. Le second tableau, pris dans la vallée d'Auge représente, aussi des bestiaux pâturant, mais avec ces variantes d'arrangement et d'effet que l'œil saisit tout de suite et que la plume est impuissante à faire comprendre.

M. de Beaumont est un jeune peintre de beaucoup d'esprit, dont le talent augmente tous les jours, et qui a déjà son rang parmi les artistes qu'on recherche. En agrandissant son cadre, il a agrandi sa manière, a passé heureusement du petit tableau de chevalet au panneau décoratif. — *La Musique* et *la Danse* figureraient avec honneur dans le plus riche château, dans la plus élégante villa; ces deux panneaux où l'artiste a fondu dans son originalité propre Watteau, Boucher et Roqueplan, inspireront, nous n'en doutons pas, l'idée à quelque amateur de faire décorer par M. de Beaumont quelques boudoirs, quelques salons d'été ou pavillons de repos.— *Les trois Pauvres* montrent que M. de Beaumont sait

mettre une idée philosophique sous la forme et la couleur.

De tous les adeptes de cette petite école néo-pompéienne qui a pris l'antique par le côté gracieux et produit tant de délicats petits chefs-d'œuvre, M. Picou est l'un des plus habiles et les plus recherchés ; dans sa grande toile de *Cléopâtre sur le Cydnus*, il a prouvé que l'histoire n'avait rien de trop ardu pour lui, et dans ses compositions de chevalet on sent, sous la grâce et la coquetterie, un goût pur et une science sérieuse. *Les fleurs* et *les perles* font voir que tout pare les jeunes femmes lorsqu'elles sont jolies comme M. Picou sait les faire.

La mort a consacré le talent de Camille Roqueplan, un coloriste que les Flandres nous envieraient, et qui a su joindre aux tons riches des anciens maîtres une grâce toute française. Il suffit pour le recommander de nommer *Frère et Sœur, vue de Normandie, Paysage*. Il n'y a pas besoin non plus, quoiqu'il soit très-vivant, de chercher des éloges pour M. Diaz, qui semble avoir fixé sur sa palette tous les reflets du prisme, et puisé, pour le verser sur ses toiles, dans le trésor de pierreries d'Aboulcasem ; *les Enfants turcs, la Famille asiatique, les Chiens dans une forêt, le Paysage* offrent chacun une facette de ce talent qui scintille comme un diamant de belle eau.

Entre MM. Delacroix, Decamps et Diaz, M. Devedeux a su se créer un orient de fantaisie qui lui appartient en propre. Un coloris frais et chaud, de jolis airs de tête, des costumes pittoresques feront rechercher *le*

Djellab, ou marchand d'esclaves, *la Femme turque, les Moresques regardant des bijoux, l'Art et la Nature*, sujets analogues aux *perles* et aux *fleurs* de M. Picou, mais traités dans un style et dans un goût tout différents.

Personne n'a une touche plus spirituelle que M. Eugène Isabey. En ce temps où la touche se perd, chaque coup de son pinceau signe son nom en toutes lettres; à cette vente, il a *un intérieur d'église Néerlandaise*, fin comme un Peter Neef dans sa localité grise, mais d'un accent bien autrement vif, un *Duel de raffinés*, d'une cambrure et d'une crânerie adorables, exact comme un Abraham Bosse et pétillant comme..... un Isabey, *une pleine mer* et *une marée montante* qui ne le cèdent en rien aux meilleures marines des Hollandais.

M. Alfred de Dreux, qui multipliait avec une facilité un peu trop anglaise ses scènes de vénerie et de sport, a brillamment renouvelé sa manière si hardie et si leste. De l'écurie il est passé au chenil et, après les chevaux, a peint des chiens de toute race et de tout poil qu'admirerait Landseer ; *la Casquette disputée, Chien et Chat, Lévriers et Bulls-dogs, la Chasse au rat, Chien apportant un rat*, sont des tableaux pleins d'esprit et d'observation, peints avec une force de pâte, une puissance de ton vraiment remarquables.

Quand on n'a pas un Meissonnier, on peut s'en consoler avec un Fauvelet; M. Fauvelet, pour le soin délicat, le fini intelligent, n'a guère de rivaux dans les petites scènes où il se complaît : *l'Atelier de peintre, la Ré-*

veuse, la *Scène d'intérieur*, la *Conversation* ont cette recherche de détail, cette grâce de types, ce coloris gris de perle et rose, qui font rechercher les panneaux lilliputiens de cet artiste qui a une école.

Après Canaletto, après Guardi, après Bonnington, après Joyant et avant le peintre belge Van Moer, M. Ziem a découvert une Venise qui est la sienne, une Venise féerique, quoique vraie, par l'effet inattendu, par la scintillation de la lumière, par le miroitement des eaux, par toutes les magies de la palette : la *Vue de Venise* de notre Catalogue est digne de ses sœurs aînées. — C'est tout dire.

Maintenant, contentons-nous de citer, car l'on ne peut tout décrire : le *Khan près de Beyrout* de M. Théodore Frère; les *Enfants*, de M. Lenfant de Metz, qui semble avoir un nom prédestiné pour les gracieuses physionomies qu'il peint de préférence; le *Café*, de M. Fichel, qui marche sur les talons de MM. Fauvelet et Chavet; le *Bal*, le *Repos*, la *Treille*, de M. Pezout, si simple de localité et si franc de touche; la *Baigneuse endormie*, et la *Scène d'Intérieur*, de M. Tassaërt, ce Corrège de la mansarde; la *vue d'Étretat*, et la *Vue de Dieppe*, de M. Place; toutes toiles dignes de figurer dans une collection choisie, et que les amateurs apprécieront sans doute.

<div style="text-align:right">Théophile GAUTIER.</div>

(*L'Artiste.*)

DÉSIGNATION

DES TABLEAUX

BEAUMONT (ÉDOUARD DE)

1 — La Danse.
T. Haut. 2 m. 40. — Larg. 1 m. 34 c.

2 — La Musique.
T. Haut. 2 m. 40 c. — Larg. 1 m. 34 c.

BEAUMONT (ÉD. DE)

3 — La Cruche cassée.
T. Haut. 24 c. — Larg. 35 c.

BEAUMONT (ÉD. DE)

4 — Le Dîner sur l'herbe.

T. Haut. 75 c. — Larg. 55 c.

BEAUMONT (ÉD. DE)

5 — Grisettes dans les blés.

T. Haut. 39 c. — Larg. 30 c.

BEAUMONT (ÉD. DE)

6 — Les Trois pauvres.

T. Haut. 70 c. — Larg. 55 c.

BRION

7 — Barques sur le Rhin.

T. Haut. 45 c. — Larg. 55 c.

BRION

8 — La Veillée.

T. Haut. 45 c. — Larg. 55 c.

DECAMPS

9 — Coucher de soleil.

B. Haut. 20 c. — Larg. 20 c.

DECAMPS

10 — Le Canard.

<div align="right">T. Haut. 70 c. — Larg. 53 c.</div>

DELACROIX (EUG.)

11 — Les Convulsionnaires de Tanger.

<div align="right">T. Haut. 45 c. — L. 55 c.</div>

DELACROIX (EUG.)

12 — Odalisque.

<div align="right">B. Haut. 35 c. — Larg. 28 c.</div>

DELACROIX (EUG.)

13 — Lionne dévorant un Arabe.

<div align="right">T. Haut. 20 c. — Larg. 28 c.</div>

DELACROIX (EUG.)

14 — Le Lion et le Serpent.

<div align="right">T. Haut. 48 c. —)</div>

DEVEDEUX

15 — Les Bijoux et les Fleurs.

<div align="right">T. Haut. 49 c. —)</div>

16 — L'Art et la Nature.

<div align="right">T. Haut. 40 c. —)</div>

DEVEDEUX

17 — Le Marchand d'esclaves.

<div style="text-align:right">T. Haut. 60 c. — Larg. 41 c.</div>

18 — La Danse moresque.

<div style="text-align:right">T. Haut. 60 c. — Larg. 41 c.</div>

DEVEDEUX

19 — Jeunes filles moresques.

<div style="text-align:right">T. Haut. 65 c. — Larg. 54 c.</div>

DIAZ

20 — Enfants turcs.

<div style="text-align:right">T. Haut. 36 c. — Larg. 26 c.</div>

DIAZ

21 — Famille asiatique.

<div style="text-align:right">B. Haut. 30 c. — Larg. 40 c.</div>

DIAZ

22 — Paysage avec figure.

T. Haut. 28 c. — Larg. 44 c.

DIAZ

23 — Chiens dans la forêt.

B. Haut. 19 c. — Larg. 38 c.

DREUX (A. DE)

24 — Terrier-Bull et Lévrier.

T. Haut. 62 c. — Larg. 80 c.

DREUX (A. DE)

25 — La Chasse au rat.

T. Haut. 64 c. — Larg. 80 c.

DREUX (A. DE)

26 — La Casquette disputée.

T. Haut. 37 c. — Larg. 45 c.

DREUX (A. DE)

27 — Lévrier poursuivi par des bull-dogs.

T. Haut. 62 c. — Larg. 80 c.

DREUX (A. DE)

28 — Chien et Chat.

T. Haut. 24 c. — Larg. 30 c.

DREUX (A. DE)

29 — Chien apportant un rat.

T. Haut. 36 c. — Larg. 34 c.

FAUVELET

30 — La Conversation.

B. Haut. 34 c. — Larg. 26 c.

FAUVELET

31 — Atelier de peintre.

B. Haut. 00. — Larg. 00.

FAUVELET

32 — La Rêveuse.

B. Haut. 25 c. — Larg. 17 c.

FAUVELET

33 — Scène d'intérieur.

B. Haut. 00. — Larg. 00

FICHEL

34 — Le Café.

H. Haut. 26 c. — Larg. 34 c.

FICHEL

35 — La Main aux dames.

H. Haut. 26 c. — Larg. 34 c.

FLERS

36 — Paysage avec bras de mer.

T. Haut. 37 c. — Larg. 59 c.

FRÈRE (TH.)

37 — Marche de caravane.

T. Haut. 31 c. — Larg. 52 c.

FRÈRE (TH.)

38 — Khan aux environs de Beyrouth.

T. Haut. 39 c. — Larg. 60 c.

HILDEBRAND

39 — Côtes de Normandie.

T. Haut. 63 c. 1/2. — Larg. 59 c.

ISABEY (EUG.)

40 — Mer montante.

<div align="right">T. Haut. 30 c. — Larg. 38 c.</div>

ISABEY (EUG.)

41 — Un Duel de Raffinés.

<div align="right">T. Haut. 51 c. — Larg. 72 c.</div>

ISABEY (EUG.)

42 — Intérieur d'église néerlandaise.

<div align="right">T. Haut. 04 c. — Larg. 40 c.</div>

ISABEY (E.)

43 — Plage avec Baigneurs.

<div align="right">T. Haut. 26 c. 1/2. — Larg. 41 c. 1/2.</div>

KRATZER (CH.)

44 — Filles de Pêcheurs hongrois.

<div align="right">Haut. 00. — Larg. 00.</div>

LENFANT DE METZ

45 — Qui trop embrasse mal étreint.

<div align="right">B. Haut. 45 c. — Larg. 38 c.</div>

LENFANT DE METZ

46 — Les Petites Fleuristes.

T. Haut. 47 c. — Larg. 37

LENFANT DE METZ

47 — L'École du village.

T. Haut. 77 c. — Larg. 64 c.

LENFANT DE METZ

48 — Récréation et Travail.

T. Haut. 47 c. — Larg. 37 c.

LENFANT DE METZ

49 — Les Enfants terribles.

T. Haut. 59 c. — Larg. 39 c.

50 — Le pendant.

T. Haut. 59 c. — Larg. 39 c.

NOEL (JULES).

51 — Barques de pêche.

T. Haut. 36 c. — Larg. 40 c.

NOEL (JULES)

52 — Environs de Caen. Marine.

T. Haut. 36 c. — Larg. 53 c.

PATROIS

53 — Les Enfants au puits.

B. Haut. 44 c. — Larg. 37 c.

PEZOUT

54 — La danse au Village.

B. Haut. 25 c. — Larg. 34 c.

PEZOUT

55 — Le Repos.

B. Haut. 25 c. — Larg. 38 c.

PEZOUT

56 — Sous la treille.

B. Haut. 20 c. — Larg. 29 c.

PICOU

57 — Les Joies de l'enfance.

T. Haut. 30 c. — Larg. 40 c.

PICOU

58 — Les Perles.

T. Haut. 90 c. — Larg. 70 c.

PICOU

59 — Aux Innocents les mains pleines.

T. Haut. 64 c. — Larg. 46 c.

PICOU

60 — Lavandières grecques.

T. Haut. 56 c. — Larg. 46 c.

PICOU

61 — Les Fleurs.

T. Haut. 90 c. — Larg. 70 c.

PLACE

62 — Vue du château de Dieppe.

T. Haut. 70 c. — Larg. 1 m. 09 c.

PLACE

63 — Vue des falaises d'Etretât.

T. Haut. 60 c. — Larg. 98 c.

ROQUEPLAN (C.)

64 — Vue de Normandie.

<div align="right">B. Haut. 20 c. — Larg. 35 c.</div>

ROQUEPLAN (C.)

65 — Frère et Sœur.

<div align="right">B. Haut. 00. — Larg. 00.</div>

ROQUEPLAN (C.)

66 — Paysage.

<div align="right">B. Haut. 21 c. — Larg. 29 c.</div>

ROUSSEAU (TH.)

67 — Une Mare dans les bois.

<div align="right">B. Haut. 51 c. — Larg. 72 c.</div>

ROUSSEAU (TH.)

68 — Environs de Fontainebleau.

<div align="right">B. Haut. 36 c. — Larg. 52 c.</div>

ROUSSEAU (TH.)

69 — La Rivière dans la prairie.

<div align="right">B. Haut. 41 c. — Larg. 81 c.</div>

ROUSSEAU (TH.)

70 — Paysage avec figures.

B. Haut. 20 c. — Larg. 29 c.

TASSAERT

71 — Baigneuse endormie.

T. Haut. 24 c. — Larg. 18 c.

TASSAERT

72 — Scène d'intérieur.

T. Haut. 35 c. — Larg. 45 c.

TROYON

73 — Une Prairie au bord.

B. Haut. 62 c. 1|2. — Larg. 1 m.

TROYON

74 — La Vallée d'Auge.

B. Haut. 50 c. — Larg. 72 c.

TROYON

75 — Chiens en arrêt.

T. Haut. 37 c. — Larg. 45 c.

ZIEM

76 — Vue de Venise.

H. Haut. 26 c. — Larg. 40 c.

www.ingramcontent.com/pod-product-compliance
Lightning Source LLC
Chambersburg PA
CBHW030129230526
45469CB00005B/1869